KU-018-025

CABALLEROS

ESTE BAÑO ES
PARA USO EXCLUSIVO
DE NUESTROS CLIENTES

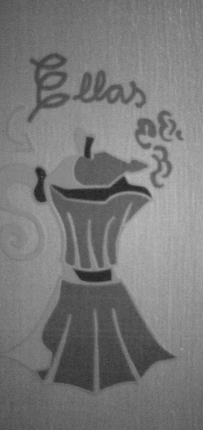

LADIES & GENTLEMEN

DAMAS

ESTE BAÑO ES PARA USO EXCLUSIVO DE NUESTROS CLIENTES

FÉRFI MOSDÓ

NŐI
MOSDÓ

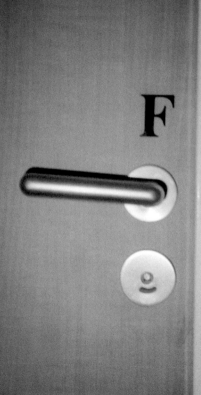

H

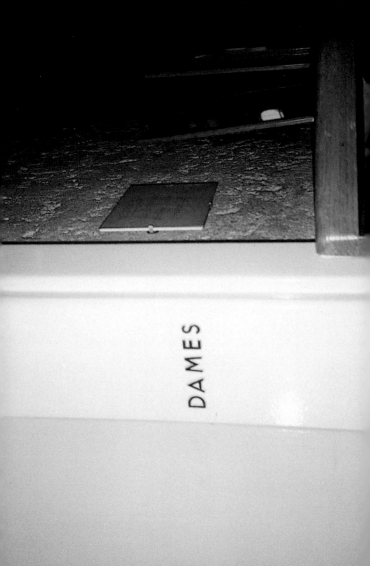

DAMES

MESSIEURS

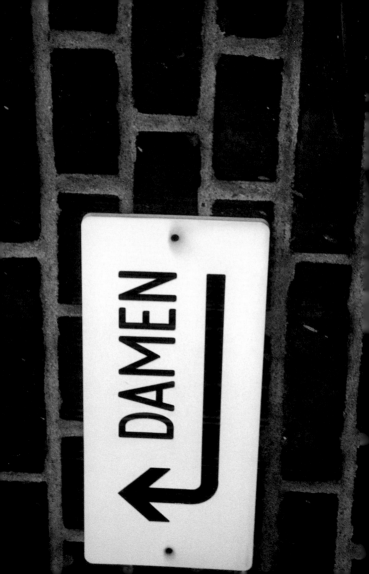

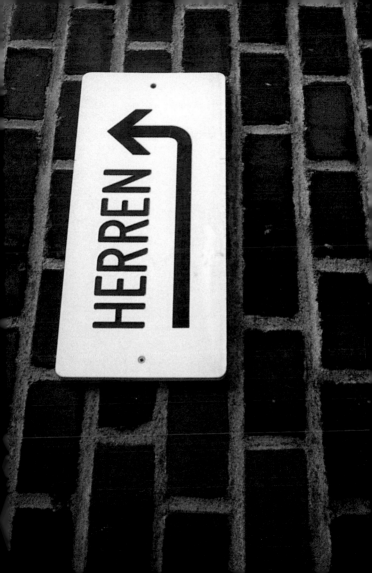

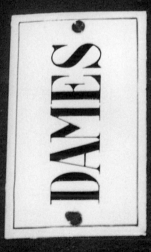

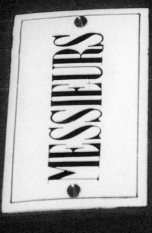

FEMEI

BĂRBAȚI

FÉRFIAK

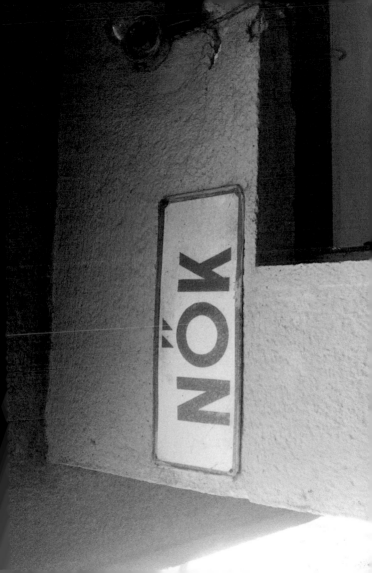

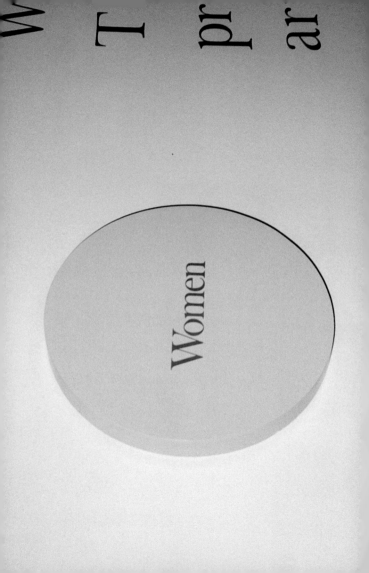

Women

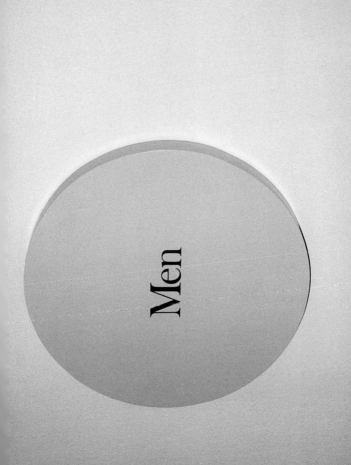

Men

FEMEI

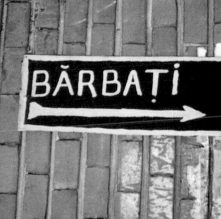

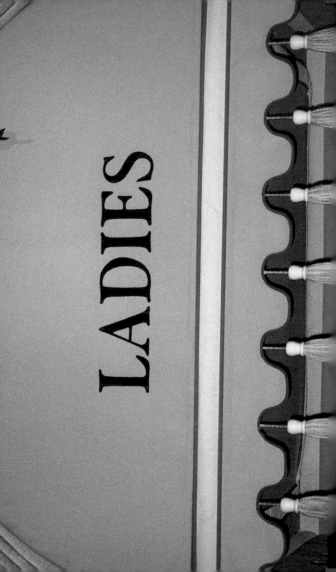

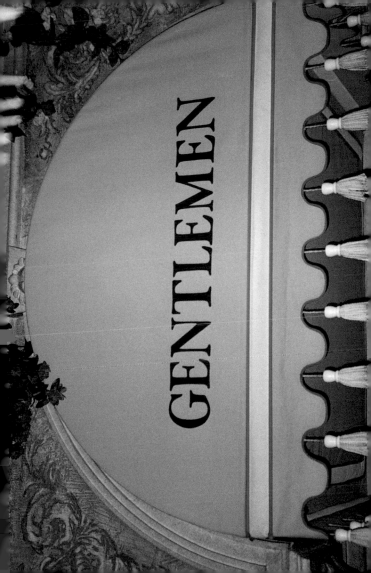

DAMEN

Herren

महिला शौचालय LADIES TOILET

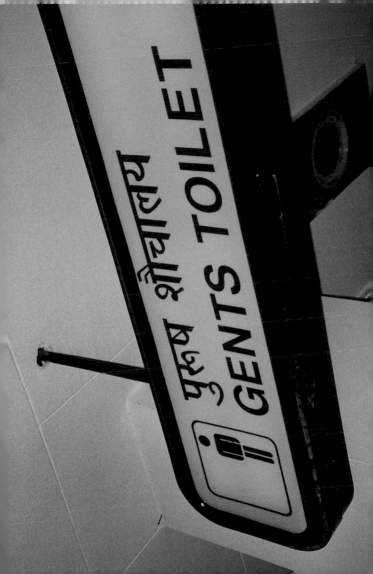

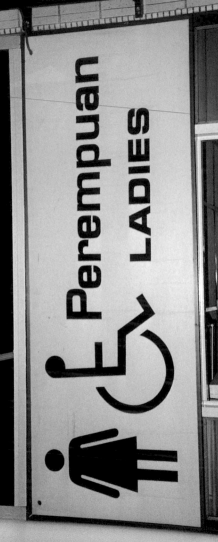

Lelaki
GENTS

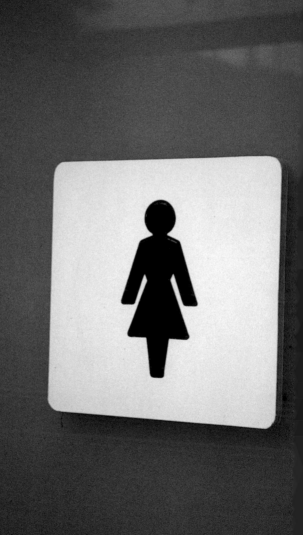

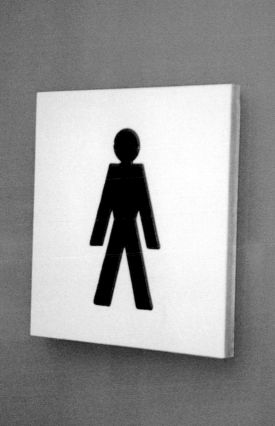

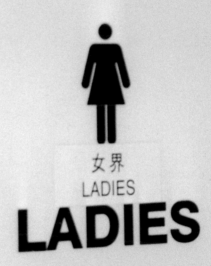

女界
LADIES

LADIES

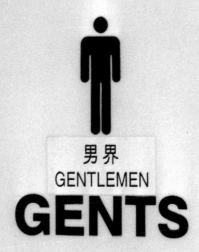

男界
GENTLEMEN
GENTS

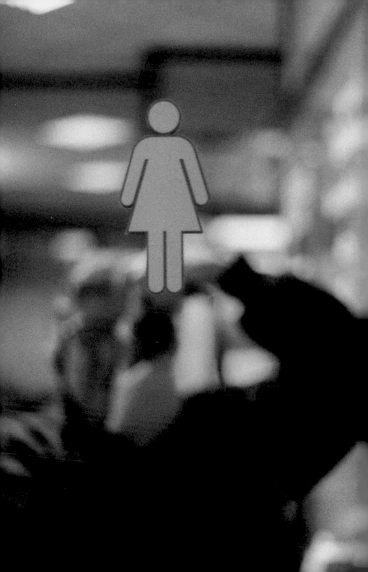

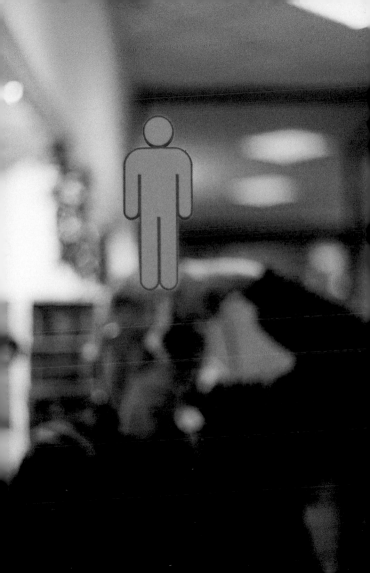

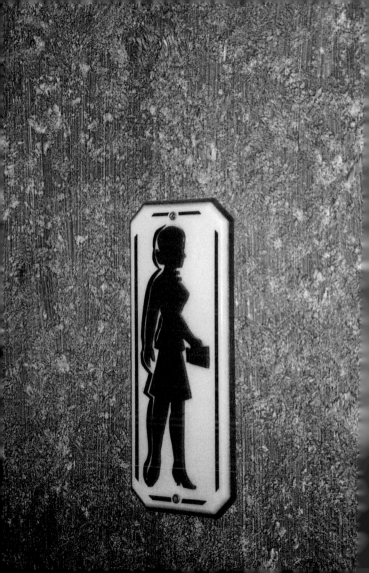

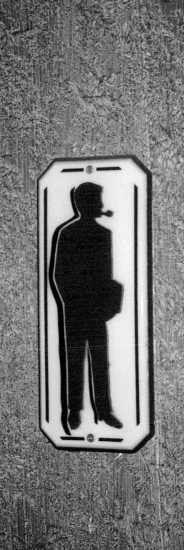

dames

toilet

heren
toilet

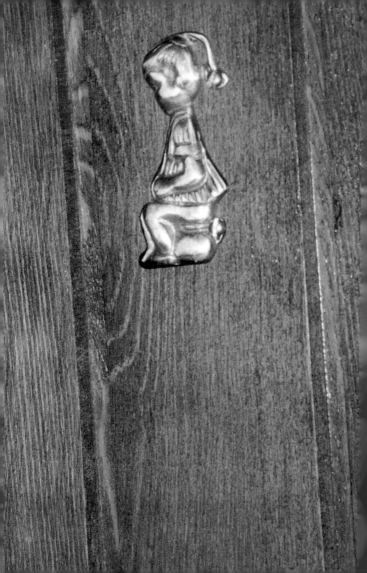

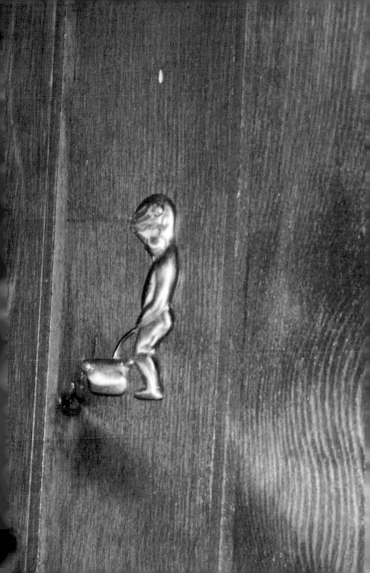

NEM 00

R4-F

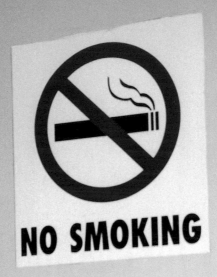

NO SMOKING

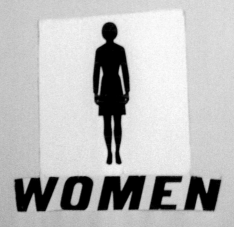

WOMEN

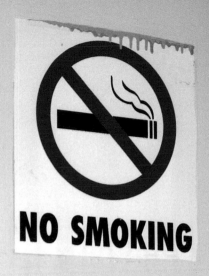

NO SMOKING

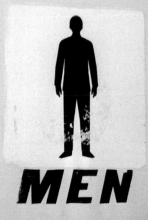

MEN

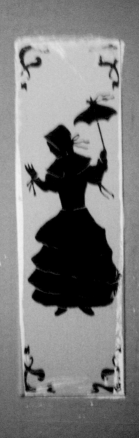

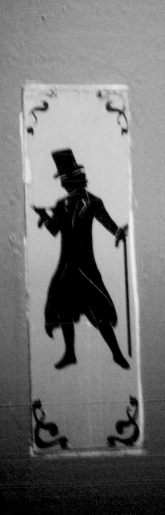

· SEÑORAS ·

·CABALLEROS·

Señoras

LADIES

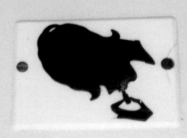

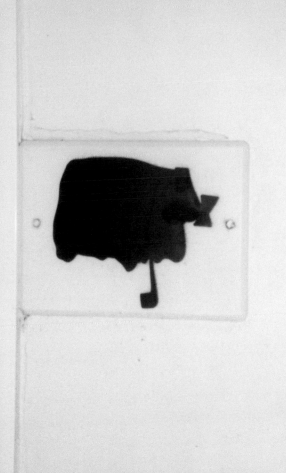

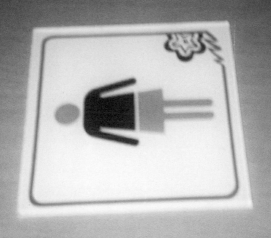

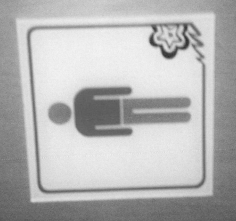

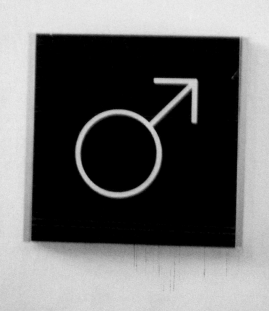

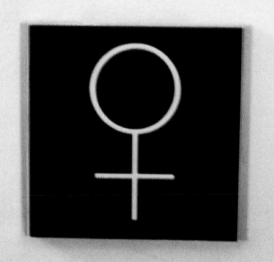

toilettes

femmes

toilettes

hommes

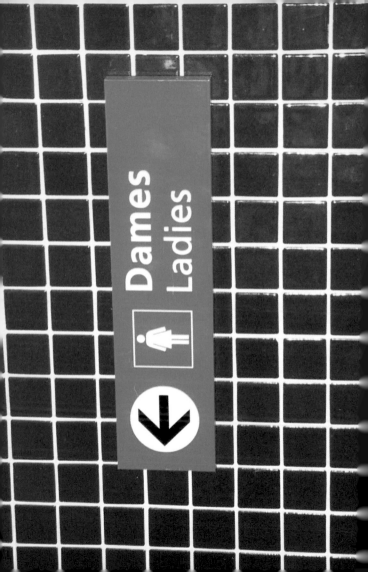

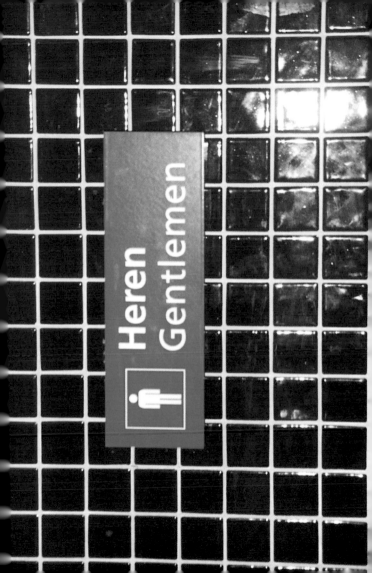

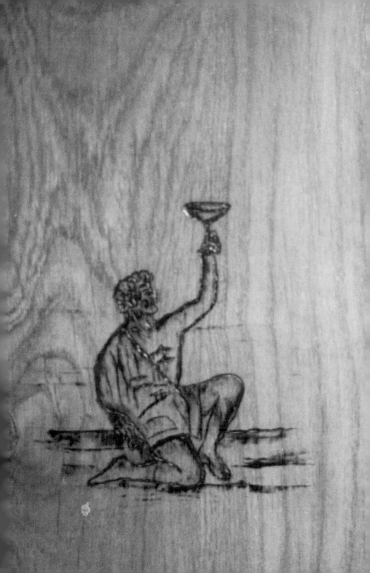

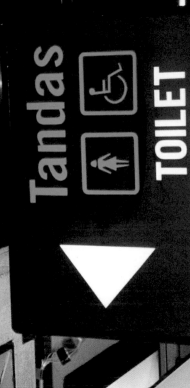

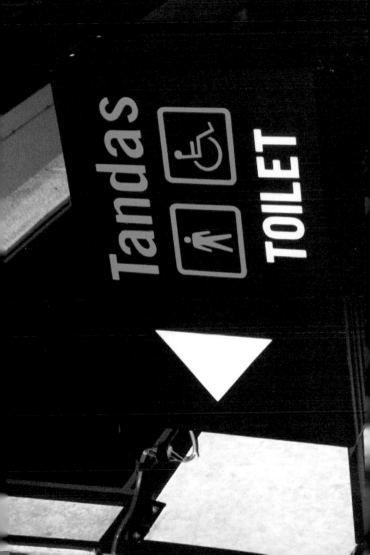

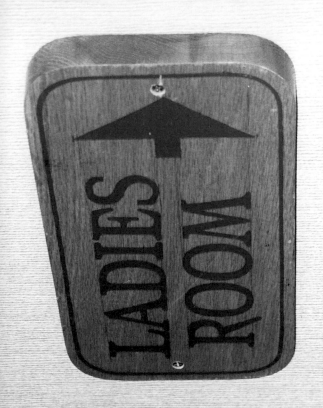

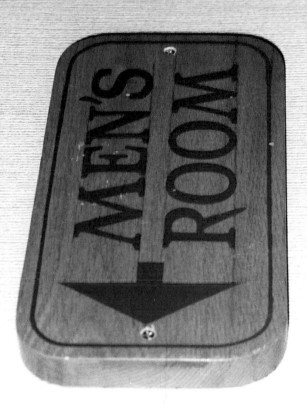

W.C.
SENHORAS

W.C.
HOMENS

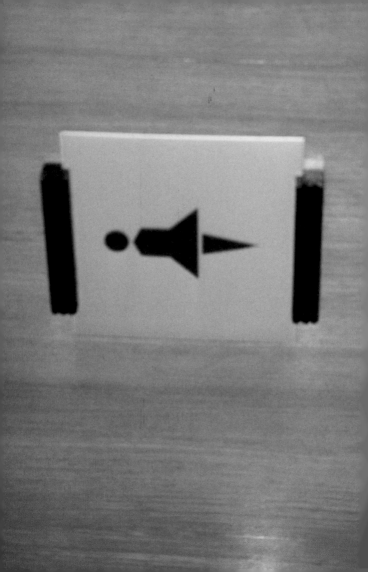

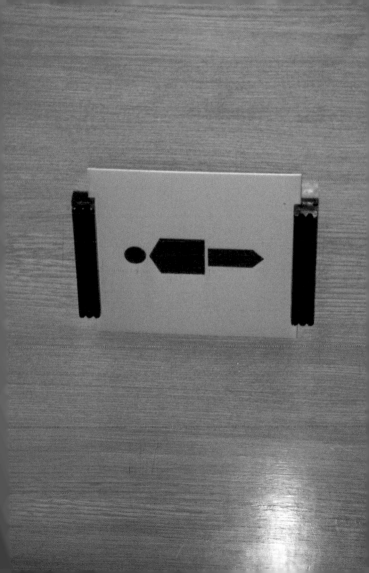

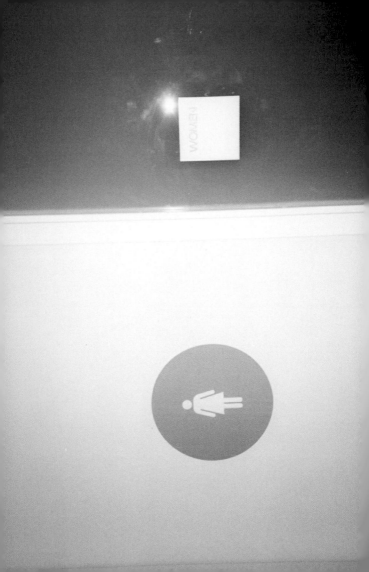

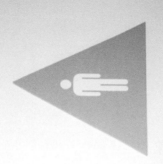

MEN

Vesti ed ornamenti delle donne SINGALESI

Mandarino di Suess

Dames/Ladies

Heren/Gentlemen

Dames

Heren

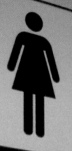

Dones

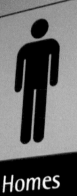

Homes

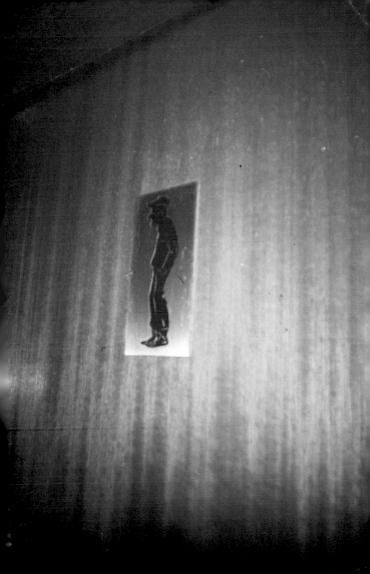

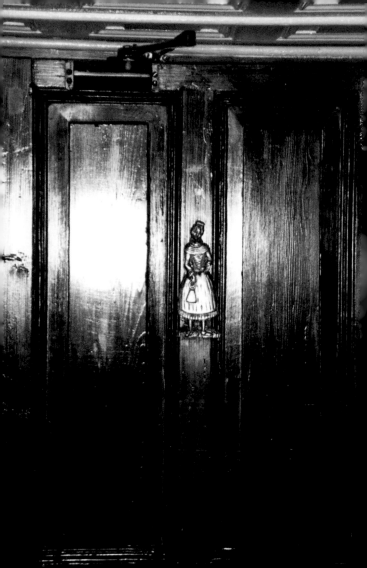

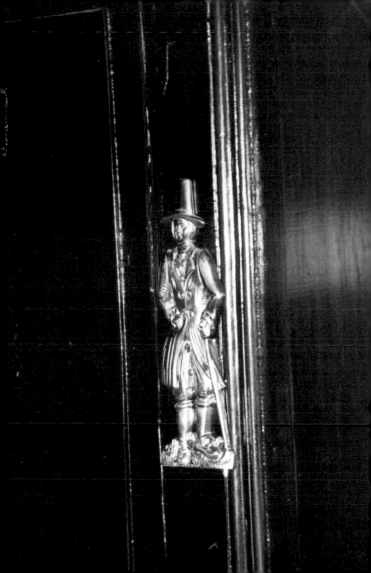

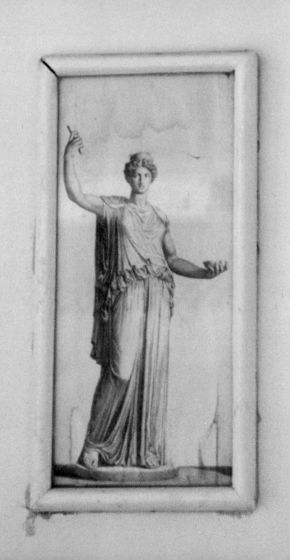

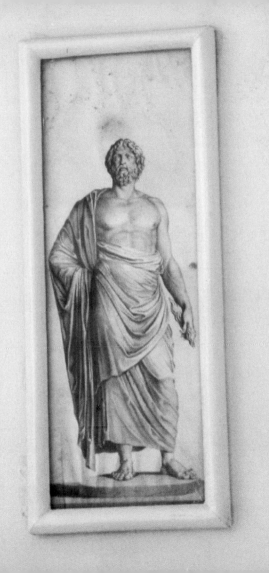

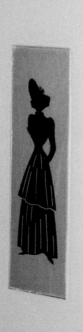

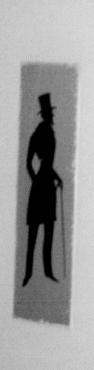

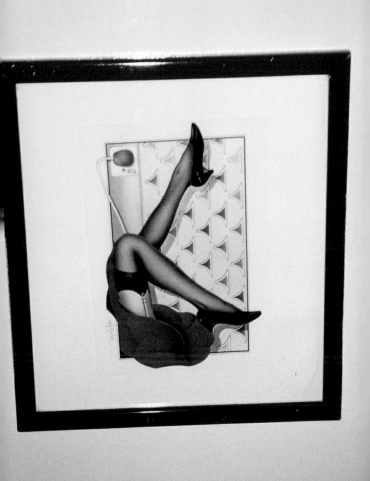

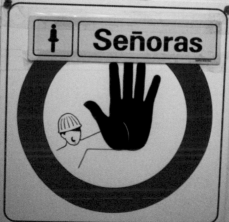

Señoras

PROHIBIDO EL PASO
A TODA PERSONA
AJENA A LA EMPRESA

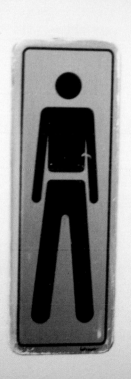

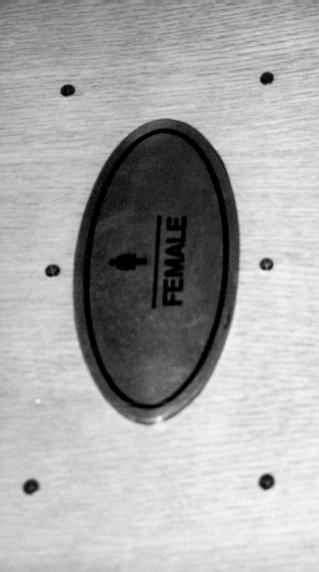

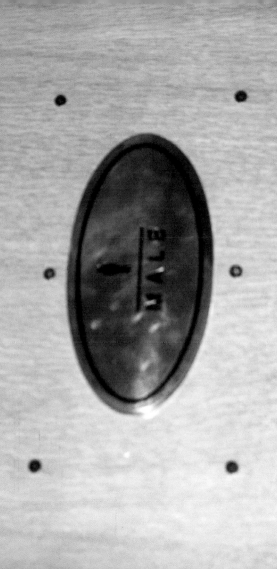

LADIES

पुरुष
GENTS

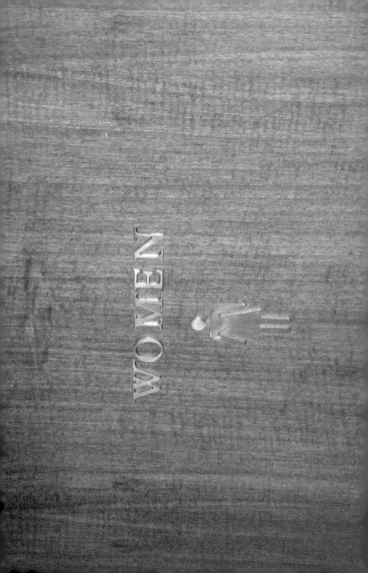

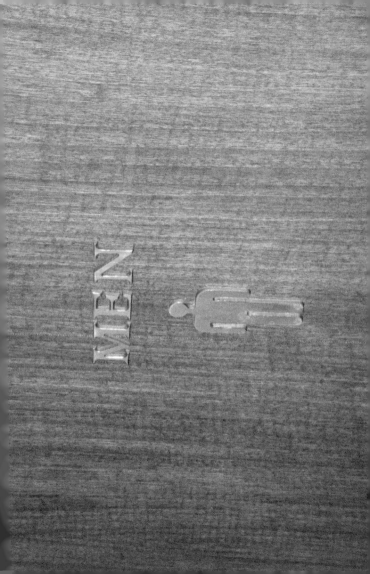

dames

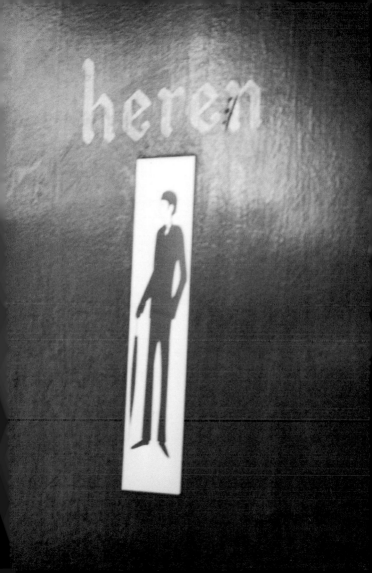

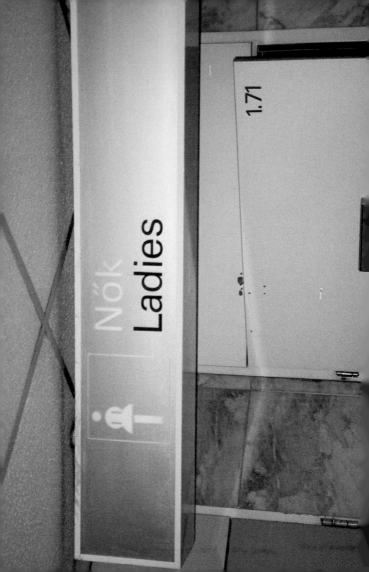

Nők
Ladies

1.71

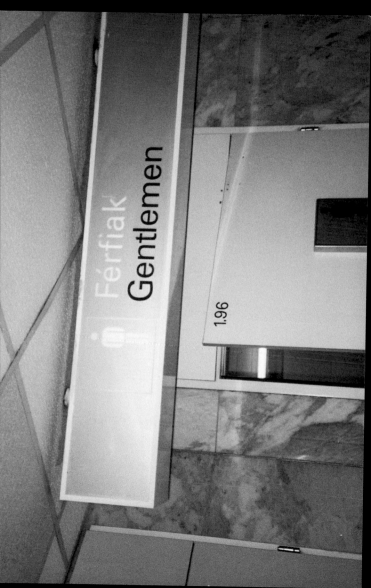

Férfiak
Gentlemen

1.96

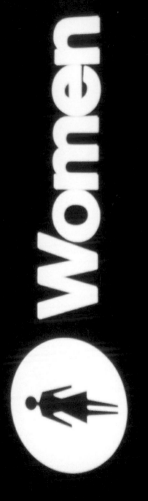

Men

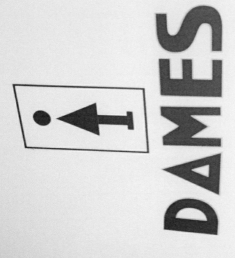

DAMES

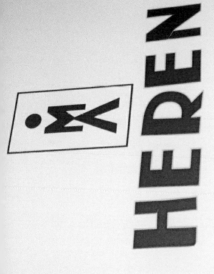

HEREN

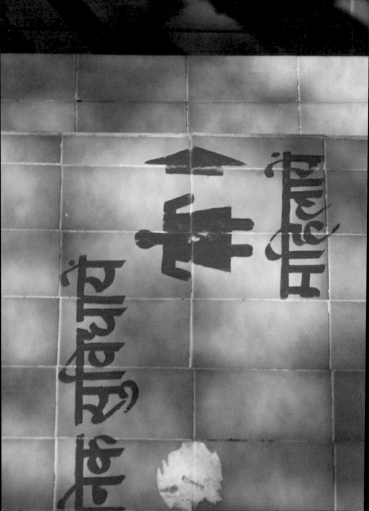

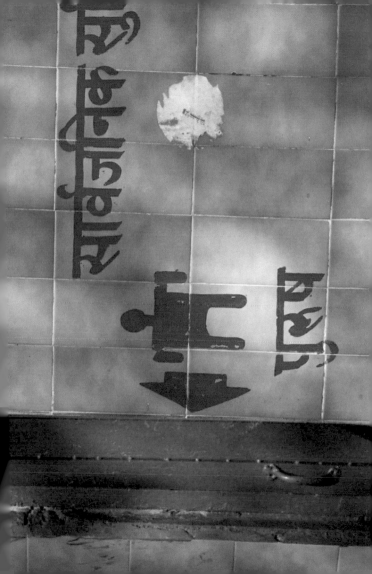

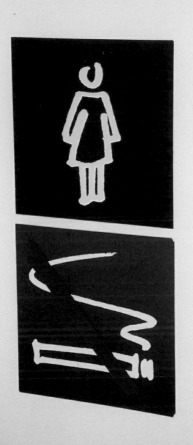

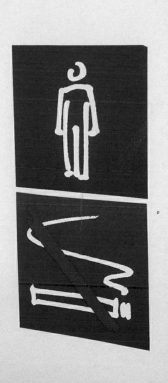

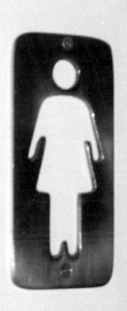

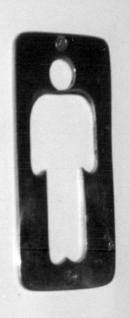

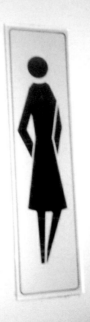

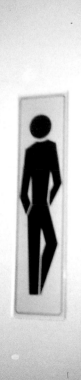

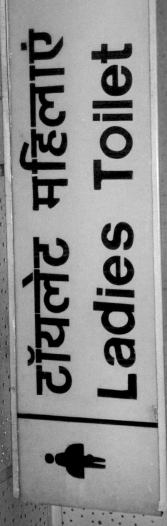

टॉयलेट महिलाएं
Ladies Toilet

पुरुष प्रसाधन

GENTS TOILET

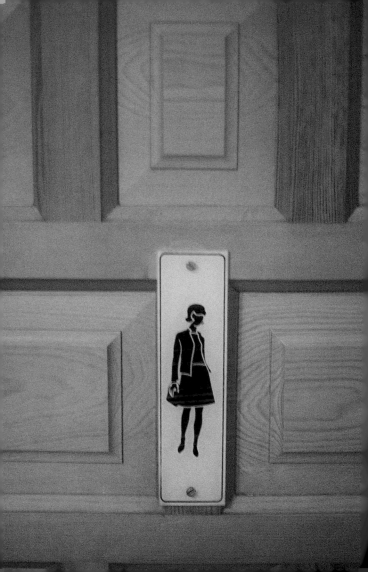

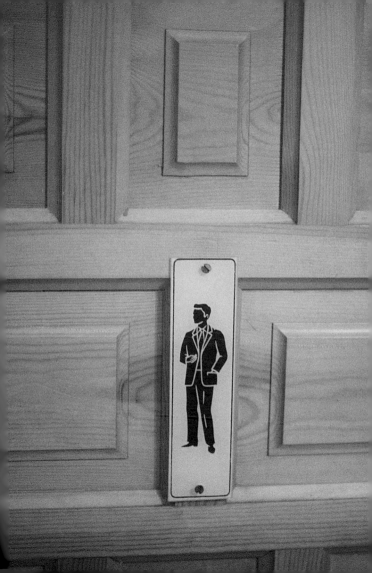

ΓΥΝΑΙΚΟΝ

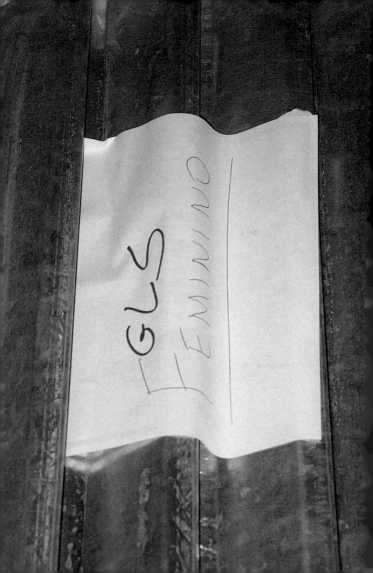

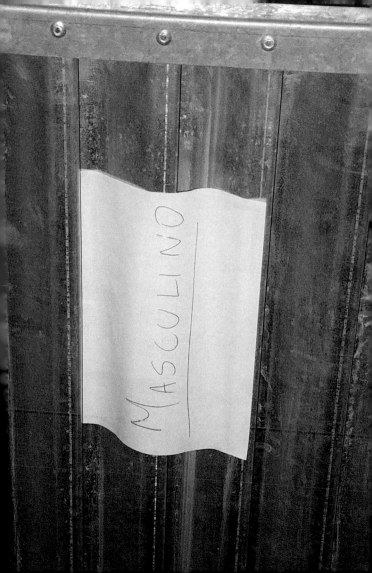

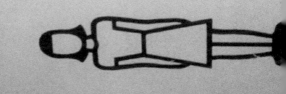

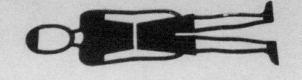

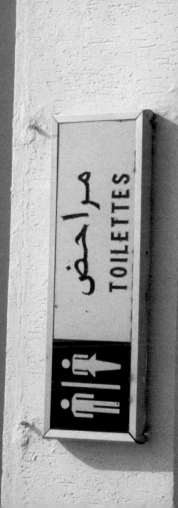

Only For Passengers

केवल यात्रियों के लिये

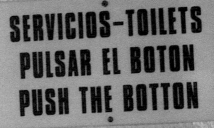

SERVICIOS-TOILETS
PULSAR EL BOTON
PUSH THE BOTTON

Durante los últimos años he ido
fotografiando imágenes que representan
e identifican espacios públicos como acceso
que se vuelven privados por su uso y función.
Símbolos específicos que se transforman en
genéricos y que remiten de una forma básica
a una división de género establecida
universalmente.

During the last few years I have been
photographing images which depict and
identify public spaces as a means of access
which, given their use and function,
go back to being private. Particular symbols
that are transformed into gender ones and
which basically refer to a universally
accepted gender division.

Edita | Published by
ACTAR

Diseño gráfico | Graphic design
Ramon Prat
Leandre Linares

Producción | Production
Font i Prat Ass.

Impresión | Printing
Ingoprint SA

Distribución | Distribution
ACTAR
Roca i Batlle 2, 08023 Barcelona
Tel. +34 93 418 77 59
Fax. +34 93 418 67 07
info@actar-mail.com
www.actar.es

Deposito Legal 14287
ISBN 84-95273-79-9